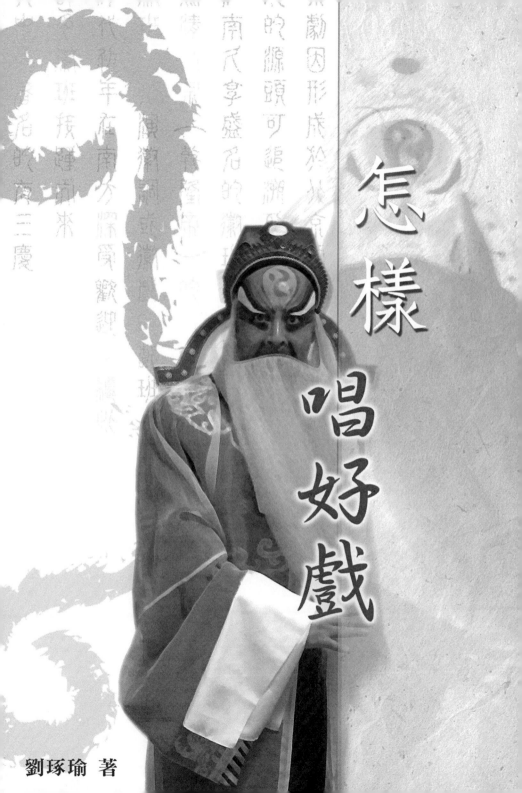

應二波大師為名淨劉琢瑜之姓名所作的文字畫畫像

序　文

　　第一次看到劉琢瑜是在「新舞台」，他應「辜公亮文教基金會」之邀由德國來台，和李寶春先生演出《野豬林》。《野豬林》是李少春和袁世海先生的代表作，在台灣由李先生的公子寶春以及袁先生的學生劉琢瑜合演，具有一定的意義，那場演出給觀眾留下了深刻的印象。

　　就我個人而言，對劉琢瑜更有一股難言的親切感，這份感覺從何而來呢？民國七十年左右，我還在求學讀書，功課很忙碌，而每天最興奮的事，莫過於透過收音機短波偷聽並偷錄大陸廣播電台的戲曲節目。當時兩岸尚未開始交流，無法得知對岸新一代演員的名字，只能聽播音員的介紹憑音辨字，連杜近芳、王晶華、劉長瑜等都弄不清到底是哪三個字，遑論更年輕的一代了，那時聽戲之餘兼具的是猜謎的樂趣。其中有一位花臉演員，唱得很好，但我實在聽不清楚姓甚名誰，只模模糊糊的在自己的錄音帶上寫下「牛啄魚」三個字，自己看了都覺得好笑。直到

在「新舞台」看了《野豬林》，才知道原來是這三個字。原本遙遠模糊的聲音來到了眼前，這種感覺只有親切可以形容。

和琢瑜正式的接觸，是在前年「國立國光劇團」推出陳亞先先生新戲《閻羅夢》之時。當時國光陳兆虎團長邀我擔任藝術指導和劇本修編，對於劇本，我做了些結構性的調整，希望能加強新舊兩位閻王的辯証，並進一步確立老閻王的關鍵地位，劉琢瑜飾演的老閻王因而戲份加重。他為了新增的唱段和我認真商量，很仔細的說明唱詞和唱腔之間調配的關係，明確要求我在第幾句第幾個字寫一個鼻音收尾的字，以便表現花臉唱腔的鼻音共鳴。我根據他的要求編寫唱詞，果然很有發揮，演出時效果極好。雖然他的說明根據的是京劇花臉傳統唱腔的需求，但也可見他對咬字發聲行腔使調的講究。而他試圖結合科學與傳統戲曲唱腔的決心表現在這本書裡。

這本書具體透過人體發聲部位、聲帶構造等的科學分析，證明京劇唱腔可以用科學技巧來解釋並實踐。這是琢瑜數十年鑽研京劇淨角藝術的經驗累積，更是他負笈德國學習聲樂的心得省思，個人不僅希望這樣的結合能為戲曲藝術的理論開創一條新路，更祝

福琢瑜以此為基礎，在舞台表現上精益求精達到至高境界。

王安祈

著名戲劇作家
國立國光劇團藝術總監
清華大學中文系所教授

作者的話

　　記得我小的時候學戲時，老師們是用口傳心授來教學的。在形體上，譬如：毯子功，把子功，靠的是一些傳統式的方法教學，甚至有時還要"打戲"教學，才能把功夫練好。因為這是由舊科班遺留下來的教學方法，那麼大家也就循規蹈矩的來進行。可是學文戲在唱功方面，我認為就不夠科學了。

　　第一，沒有樂譜；第二，沒有試耳練習，在音準方面也沒有一個正確的所謂的標準，老師唱一句，學生就跟著唱一句，當遇到高音嘎調時，老師便讓學生用力的唱，如果唱不上去，有些老師就用教學的板子打學生的頭，若是唱詞唱不清楚就用教板捅學生的嘴，因此學生不但沒有學到正確的發聲方法，反而讓聲帶長了小結或出現了聲帶水腫的現象，在演出時，不但不能唱高音，更影響了演出的品質。

　　後來校方改為大專院制，當時的中國戲曲學院院長史若虛先生進行了某些教學方面的改革，不僅增加文化理論課程，而且還請來了中央音樂學院的何敏娟

教授,用鋼琴來為我們練習發聲。在當時傳統而保守的戲曲教學上,這種前衛般的教學,可謂是一種空前的突破。它不但使我們解決了一些音準,試耳上的問題,並且也學習到了發聲必須要用科學方法演唱!

　　畢業後,在繁重的舞台演出中,我遇到了更多的問題,便試著摸索和探討,也走訪許多前輩,想得到答案和幫助,但都無法解決,為了學會用現代科學方法演唱,我便離開了在中國京劇院享受青年演員的最優厚待遇,毅然決然地前往德國在 H. D. K. 藝術大學聲樂系修習聲樂課程。如今我已掌握到現代科學的唱法,認識了身體發聲器官及發聲的共鳴點,同時也懂得如何去使用它們及保護它們。我不僅可以運用自己的發音位置唱京劇,還可以移動發音位置來唱聲樂,甚至唱流行歌曲!

　　目前,雖然在戲曲人才青黃不接,梨園界前景式微的情況下,仍然有一批同行佼佼者堅守崗位,為京劇事業繼承和發展耕耘著,我為此深受感動,由衷的願意把自己所學習來的知識和舞台經驗與這些精英份子及愛好京劇的朋友們分享,若有不到之處,還望批評指正。

Alexender—琢瑤—liu
2004. 05. 26. 寫於台北

目次

第一章　淺談京劇聲腔

　　中國的戲曲劇種很多，從唱腔來講可分為幾大聲腔系，如：高腔系、昆腔系、皮黃腔系等，京戲的西皮和二黃就是屬於皮黃腔系，皮黃腔不僅為京劇所用，也為其它劇種所用，如：贛劇、漢劇、桂劇、粵劇、豫劇、滇劇、川劇等（即胡琴戲）。但各自又有所區別，因為每一種聲腔在其曲調結構的節奏、旋律和調式以及句法等方面，有著獨特的風格特點。一種聲腔在某一地區形成後，流傳到另一地區，同當地語言和民間音樂結合而引起變化。因此，皮黃腔在每個劇種裡有著它獨特韻味及風格特色。

　　京劇唱腔所用的聲腔，主要為二黃和西皮，另外還有反二黃、反西皮、四平調、南梆子、高撥子、吹腔以及昆曲、梆子腔、羅羅腔和民歌小調等。二黃與西皮之所以成為國劇唱腔中主要的聲腔，是由於這兩種聲腔在國劇中運用較多，曲調的變化和演唱的流派也發展得比較複雜，且多樣化所導致。而四平調、南梆子、高撥子、吹腔等，在京劇中雖然不如二黃、西

皮運用的那樣廣泛，但是也占了一定重要的地位，各有其不同的功能和作用。同二黃、西皮一起，根據戲中內容的需要，共同來完成塑造舞台藝術形象，刻化人物性格，表現各種不同思想感情的音樂旋律。

京劇至今已有二百多年的歷史，由四大徽班進北京演變成的京劇，後又受到現代戲革新的影響以及政治上的沖擊，使她經歷無數的風風雨雨，但是此一藝術瑰寶，始終屹立不搖。在世界的舞台上成為足以代表中國人的藝術！我們後人也正在繼承、發展和享受她那迷人的魅力！

京劇較之西洋聲樂，不僅有著相同的旋律，板式節奏，有：有板有眼，而且還俱備了西洋聲樂所沒有的散板（所謂的無板無眼）、搖板（所謂的有板無眼）和導板等節奏特色（讀者可在第七章詳見京劇節奏運用）。而西洋聲樂裡的音準、發聲技巧、發聲共鳴、合聲演唱方式及音樂形象上的完美，這些科學的方法，是非常值得我們來學習運用。

第二章　論意大利人的聲樂

　　當人們一談到西洋聲樂，就會讓人馬上聯想到歐洲的歌劇。而談論到歐洲歌劇藝術，自然是意大利的聲樂歌唱名列前矛了！

　　具有代表西洋聲樂（BEL CANTO）意大利人的歌唱是一種充滿華麗風格，震撼人類心弦的歌聲，令人難以想像這是通過人體器官所發出富有感染力的聲音。其實，意大利的語言富於音樂性，寬闊的母音、柔和的子音，子音沒有字音結尾，不像英文，德文那樣子音結尾太多，由於語言上的優勢，也為西洋唱法創造了優越的條件。就像人們一談到國劇便想到京腔京調的北京語言，這正是"一方土養一方人"的道理。

　　意大利聲樂藝術具有悠久的歷史傳統，有深厚的基礎，也有良好的社會風氣，早在中古時代，天主教堂就非常重視訓練培養歌手。在第四世紀時，羅馬便創立了第一所歌唱學校。可見意大利人對聲樂技術的專業訓練與培養已有悠久的歷史，也為今後的聲樂發

展奠定了基礎。

隨著歲月一個世紀又一個世紀的不斷推移，人類對聲樂藝術的要求和欣賞水準也越來越提高，造成這種情況的原因和人類文化水準以及科學知識的不斷增長有著不可分割的關係。就一方面而言，是為了達成人類對聲樂感到不足和要求改進的願望；另一方面來說，也是促進了聲樂家在實踐當中，應該如何改進聲樂技術就成為重要的課題。

因此，聲樂家為著實現人類對聲樂藝術的要求，在長期的實踐和不斷的創造中，提高了聲樂藝術的水準。有一次要求就有一次新的提高，這樣週而復始地使聲樂技術也在不斷地向前推進。（國劇也是離不開這個發展的規律）

結果，有伴奏的各種演唱出現了，這種形式不致於令人感到單調和枯燥，使歌唱在樂器的伴奏下，更能表達人類深刻而又細緻的思想感情。有男聲齊唱、女聲齊唱，進而出現的男女聲齊唱，使聲樂藝術的活動由個別走向集體，使聲樂活動含有群眾性和普遍性的深刻意義。在音域上也不斷地再擴充中，對人聲分工逐漸邁向深入細緻的階段，根據人聲的音色和音域的特點，把男聲分為男高音、男中音、男低音，女聲

分為女高音、女中音等等；男聲分為抒情和戲劇的，女聲分為花腔和戲劇的；使男女聲的高、中、低音域所具有的音色特點，能得到更充分的發揮，使他們的發展更為廣闊。在這基礎上又進昇到男聲重唱、女聲重唱，由二重唱發展到四重唱等等，由二部合唱、三部合唱、以至對位法的大合唱等；通過合唱的形式，使人類沉浸在和諧、協調、融洽、合作的氣氛中，受到聲樂和聲的感人力量，精神上受到崇高的薰陶，提高了人類的精神文明。

　　另一方面在樂器的伴奏上，也由簡單的樂器伴奏發展到小型樂隊的伴奏和大型樂隊伴奏，使聲樂和樂器的配合達到密切的階段。（其實，當今大陸和台灣排演的現代京劇，已經在傳統音樂的三大件基礎上，運用了大樂隊和融會西洋音樂，進行了豐富的改革。）在聲樂藝術達到如此多采多姿的情景，聲樂的技術達到如此顛峰程度，樂器技術的不斷提升，從而為今後的歌劇發展和繁榮，產生了很大的推進作用。

第三章　人體可發聲的部位

　　人體是靠氣流震動聲帶而發出聲音，若沒有共鳴腔體將聲音擴大，聲音就會很小（就象平時講話，沒有用共鳴腔體一樣），而氣流除了通過共鳴能將音量擴大外，運用氣功（運氣的技術）也能使聲音更臻完善。在我們人體發音的結構中，喉腔、鼻腔……等相連的咽腔管狀部份，經過練習可根據不同音高的需要，自動調節粗細、長短，而且能發出類似像：嗩吶、拉號、單簧管、雙簧管、長笛、喇叭等管體樂器般的剛強、明亮，尤如捶擊鐘聲，並帶有金屬性的高音和渾厚雄壯的低音。

　　我們就拿嗩吶來說吧！它是用兩片葉子放在嘴上，尤如人體的聲帶，而管狀是用共鳴體，演奏家是用氣功的技術可以吹奏出不同的優美旋律，而人體當然比起管體樂器靈活多了，人體身上有頭腔、鼻腔、口腔、喉腔、胸腔、腹腔、耳腔等類似如管體樂器的共鳴音箱之外，人體的發音還有上下嘴唇的唇音、上下齒的齒音、左右蝶竇音、額竇音、硬軟顎音、舌

尖音、舌根音、舌面音、食道音、腦後摘音（有如西洋聲樂裡的“關閉發聲”）等二十幾個發音處。就科學角度而言，包括與五孔可以互通的雙眼，在頭腔震動之下也可以發出音波！所以說，人體勝過所有的發音樂器，如果有了正確的科學發音方法，再配合上良好的運氣技巧，加以不斷的訓練，必將能唱出優美動聽，使人陶醉的歌聲。

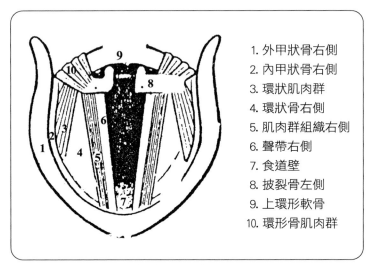

1. 外甲狀骨右側
2. 內甲狀骨右側
3. 環狀肌肉群
4. 環狀骨右側
5. 肌肉群組織右側
6. 聲帶右側
7. 食道壁
8. 披裂骨左側
9. 上環形軟骨
10. 環形骨肌肉群

聲帶平時靜態狀況

認識人體共鳴還要了解聲帶的所在。聲帶是長在喉頭內（北京人叫它“咳囉嗦”），也就是喉頭內壁

黏膜被排成皺襞，靠上攏的叫假聲帶，　靠下攏的稱為
真聲帶（如圖所示）。

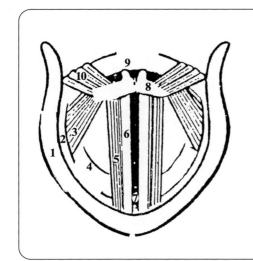

1. 外甲狀骨右側
2. 內甲狀骨右側
3. 環狀肌肉群
4. 環狀骨右側
5. 肌肉群組織右側
6. 聲帶右側
7. 食道壁
8. 披裂骨左側
9. 上環形軟骨
10. 環形骨肌肉群

聲帶合攏不發音時狀態

　　真聲帶的張力決定了音調的高低，當它被拉緊
時，聲帶震動產生高音。鬆弛時震動慢，產生低音。
而位於聲帶上方的假聲帶，從聲樂學上來說，並不具
備發聲機能，但在國劇發聲而言，又根據中醫學說，
加上本人數十年的實際體驗和研究發現，假聲帶是
可以發聲的。例如：在調門很高的情況下，可以利用
假聲帶通過後沿壁，（就是小舌的後方，醫稱：懸雍

垂）配合上軟顎（即：人在打哈欠時感到最涼的位置），又借助現代音響器材效果，就能達到想要的假聲帶高音區域！

　　兩聲帶的形狀類似我們的兩片嘴唇，尤如韌帶，好似橡皮，具有相當大的彈性，全部包有黏膜，聲帶的外緣壁大部份與喉壁相連，只有在聲帶相靠攏的內緣壁可以自由活動發聲。根據醫學檢驗結果，多數的成年男子的聲帶長約 4.4 公分，寬約 4.3 公分，前後徑約為 3.6 公分；成年女子聲帶長約 3.6 公分，寬約 4.1 公分，前後徑約為 2.6 公分。女子的喉器先天比男子小，聲帶先天也比男子短而細，所以在同一緊張和相同呼吸的情況下，女子所發出的聲音要比男子高而尖銳，所以女性在此一自然生理條件下，在聲樂學上基本音的定調要比男性自然高出四個音區。

成人男子和女子的聲帶比較表

	男	女
長　度	4.4 公分	3.6 公分
寬　度	4.3 公分	4.1 公分
前後徑	3.6 公分	2.6 公分

　　此外，據醫學驗證，聲帶的長短、寬細，也是要根據人類高矮的自然生理條件定律。比如，身體較矮的人，自然的生理所成長的聲帶要比身高的人短而細。就像兒童能唱出比較高的聲音，是因為小孩子們的聲帶短而細。

　　由於聲帶是處於被動的狀態，其張力（指唱的功能效果）主要由兩個因素互相配合而成。一是呼氣，二是拉動聲帶的相關肌肉群，當聲帶被呼氣吹擊時，兩聲帶向中間靠攏。當大聲發音時，因為呼氣相對地較強，此時聲帶的張力大部份是由呼氣造成的，所以拉動聲帶的相關肌肉群只稍微施加壓力來補充這個張力而已。反之，當發最弱音時，相對地呼氣較弱，聲帶的張力作用幾乎沒有，這時完全靠的是周圍肌肉群的收縮動作來發音。特別提醒專業演員，注意的是倘若聲帶感到疲勞時，千萬不能靠借用假聲帶發弱音、發假音。如果長期以往靠假聲帶發音，加上年齡的增長，就會出現塌中現象。（這是根據本人在和一些同事工作所得到的證實）

　　我們在知道了人體聲帶的所在，和它是與呼氣來配合使用的，就應該了解到聲帶的使用，必須是在呼氣的情況下發聲，以免聲帶受損。換句話說，在沒有

氣息的吹擊下，聲帶是不可以強行震動發聲的，因為
它完全是被動的！

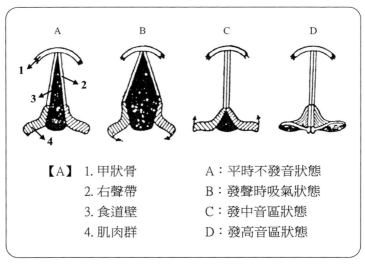

聲帶在四個階段性時狀態

　　根據醫學驗証：人體在發低音、中音、高音時，
氣息和聲帶的關係是這樣的：

	排氣量	聲帶擋住氣的力量	發聲的經過
低音	大	不大，有漏氣	部份震動，氣流擠過聲帶
中音	最小	適中，稍有漏氣	全部震動外，氣流也擠過聲帶
高音	最大	最大，不漏氣	整個聲帶和邊沿的肌肉全部震動，氣流無法擠過聲帶

第四章　上、中、下之丹田的運用方法

　　認識人類發聲的原理後，還要了解掌握人類輔助發聲的功能。

　　如果能夠得心應手地掌握三丹田的使用，不僅能夠使自己的音域高、寬、亮、還能讓每句的唱腔及每段的拖腔張力飽滿，達到宣染烘托劇情的效果。

　　根據本人所學的中國傳統戲曲式唱法及西洋聲樂科學唱法，技巧加上鶴翔樁氣功的運用原理，把丹田分為三種，上丹田（攢竹穴位）、中丹田（巨闕穴位）和下丹田（關元穴位），上丹田位於兩眉之中，中丹田位於兩肺之間，而下丹田位於橫隔膜以下（即肚臍眼三指之下）。

　　記得學習京劇時一遇到唱不上去的高音或唱不好的拖腔，老師就叫使用丹田，可丹田在那兒？怎麼用力？老師沒講清楚，沒人知道，也沒有書可以閱讀。西洋聲樂稱丹田為周身肌肉群，西洋聲樂所講的肌肉群是指腹部、胸部、背部、腰部肌肉等，而在傳統京

劇的唱法裡還要使用口、喉、唇、舌肌肉部位,為了
把字唱清楚、把腔唱準,說得俱體些,本人認為就是
演唱者在發聲時三丹田必須貫為一體,在使用時要縮
緊小腹的下丹田,擴張胸部的中丹田,再撩開眉心的
上丹田,配合打開軟口蓋,吸起懸雍垂(即:口腔裡
靠後邊軟顎前的小舌頭),這樣一氣貫穿方能達到使
用三丹田的效果。

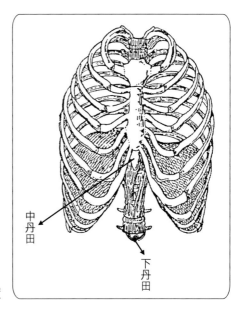

中丹田

下丹田

中、下二丹田位置

接著我來給大家介紹幾種練習方法：

（一）下丹田的練習，將身體躺平在地板上，兩手抱頭兩腿彎曲，然後將胸部合併於兩大腿處，兩臂抬起彎曲，全身放鬆，唯有下丹田收緊再放鬆反複練習大約十至二十分鐘，當週身上下全部發熱時及手心濕潤的時後，再進行走路練習，先用假聲帶喊"咦"、"啊"，十分鐘後再用真聲帶練習，音區可根據自己的音高所趨，由低變高，由高變低，從三度音區（1-3音階），再練習五度音區（1-5音階），再由低八度翻至高八度（即：1 - i）。

見圖－雙手抱頭

【圖2】

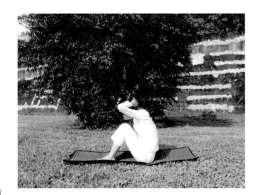

【圖3】

【圖4】

　　（二）中丹田練習可將身體趴平地板上，雙手撐地時兩腿抬起擴胸作深呼吸，初練習時可能感覺胃有些不適，但經過一個階段後自然變好，如此反複練習十五至二十五次，然後練習站立動作，雙手自然抬起，兩腳站立寬於雙肩十公分，然後輕輕擺動腰肢，輕擺時兩眼平視，上身向後時越傾斜越好，這樣進行二十次後，再將兩腿站立前後弓字形狀，兩手拉開變成擴胸動作用力深呼吸，再左右腳交換練習。

見圖－趴下-抬頭

【圖1】

【圖2】

【圖3】

（三）上丹田的練習，手執一面鏡子，然後用
力挑眉心做"咦"的聲音，聲音感覺靠後最好（即：
當您打哈欠時感覺最深最後最涼的部位）從這個部
位加上頭腔共鳴發出的聲音（西洋聲樂把這個發聲方
法稱為"關閉之音"），面部再跟著一起做喜、怒、
悲動作表情，大笑時不能出聲音，嘴吧上下張得越大

越好，舌頭盡量伸出口腔外，吸氣時提起小舌頭，後
咽壁感覺涼涼的。除此之外，頭部慢慢地向前後輕輕
搖動十次，兩手抱頭放置後面，待頭抬起時，雙手輕
輕地向相反方向壓，形成對立，左右方向練習。同樣
如此，當您的情緒隨著動作歡快時，開始發出：嗯、
唔、呀、悲、乜之音越高越好，倘若真聲上不去，可
借用真，假之音練習。

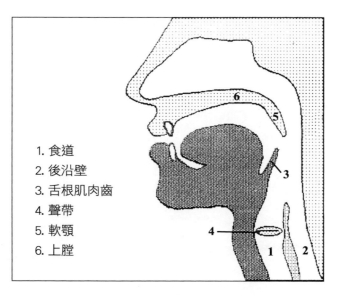

上丹田發音圖

　　當人類對於不熟悉的事物容易引起緊張的時候，而緊張容易消耗精力和氣息。因此，當您三丹田同時練習時，千萬不要急於求好心切，越放鬆越好，在加強練習熟悉掌握技巧之後，您會感到三丹田融會貫通之後的發聲技巧，將會給您帶來意想不到的舞台成果。

第五章　吐字與發聲的重要性

　　唱詞和曲調是音樂與語言的結合，為達到這樣的渲染藝術共鳴，作為一個演唱者而言，吐字清淅、發聲準確是必備的條件。而更高的標準是演唱家字要唱的清楚而不模糊，氣口放置在何處都恰如其份，勁頭的張馳力度收放自如，韻味要京腔京調而不是聽起來象別的劇種。這就是師父常常在上課時候講的："注意你們的字、氣、勁、味"的道理。如果唱詞含糊不清楚，沒有韻味，再沒有收放自如的勁頭，甚至唱的沒有板、沒有眼，那麼就失去了唱戲的意義了。

（一）四聲聲調的闡述

　　我們中華民族有幾十種地方方言，語言家經過研究實踐，最後以中原北京的普通話做為國語。在不同語言之間有時拼音並沒有什麼不同，而只是聲調的差異。因此，聲調對語言的作用不可忽視，尤其是演唱者更要學習。

四聲的聲調表格

調類	名稱	符號
陰平	第一聲	─
陽平	第二聲	╱
上聲	第三聲	∨
去聲	第四聲	╲

　　四聲表格其中的第一聲和第二聲是屬於相對較高的，歸屬於平聲，而第三聲和第四聲是屬於較低的，歸屬於仄聲。平聲和仄聲是對國語的發音分類成四個聲調，並且依其音高長短把四聲分成平仄兩大類。一般的詩、詞和我們的京劇唱詞都會注意到字音和字音之間的平聲仄聲相互交錯安排，產生音律起伏變化的節奏。

　　康熙字典曾說明四聲高低長短的讀法：平聲平道莫低昂，上聲高呼猛烈強，去聲分明哀遠道，入聲短促急收藏。由於大家一直認為北京話沒有入聲字，所以現代國語字典裡只有平聲（陰平、陽平）上聲，去聲這些聲調。筆者認為：其實在北京的方言中是有入聲字的，例如：得、哦（北京的馬車車伕就是這樣趕馬驅車的）。我建議大家不妨在唱詞上像：除、書、

入、朱等上口字,可以借用康熙字典所說的入聲短促急收藏方法來演唱。

　　在不同語言裡有著輕重高低的聲調。像德文,英文,法文等是屬於輕, 重發音,而中文是屬於高低發音,就拿"刀"和"道"字來說,拼法都相同,只是聲調不同, "道"是第四聲,而"刀"是第一聲,它們的拼音都一樣,只是聲調不同。外國人說中文都有一個外國腔,就是四聲聲調出了問題,由此可見掌握四聲的聲調對於一個戲曲演員是多麼重要。 依據語言研究實踐的結果,四聲聲調的長短高低和時間關係如下:

	平聲		仄聲	
調類	陰平一聲	陽平二聲	上聲三聲	去聲四聲
符號	—	╱	∨	╲
聲調	最高	二高	最低	三高
時間長短	三長	二長	最長	四長

　　舉例說明:明天會好

　　明－是第二聲時間為次長。

　　天－是第一聲時間為第三長。

　　會－是第四聲時間為第四長。

　　好－是第三聲時間為最長。

（二）子音與母音的區別

　　大家都知道在人類語言中，不管中文，意文，英文和德文等各種語言，都有子音和母音之分，母音的發音亮度要比子音大，聲帶有振動發音時，口腔內沒有阻礙，氣流通暢響度大，傳得遠而且母音也是構成音節的重要部份。例如：兩人同時對遠處喊嗓子，甲喊子音的（m）而乙喊母音的（a）在遠處母音一定容易聽到而且聽得清楚。而子音不難想像其聽之困難了。那麼要如何將自己的聲音放大讓觀眾聽到自己的聲音？這就要求大家在字的發音時，並且在字意上的發音合理成章的情況下，由子音轉變母音，或者在一個唱詞行腔時候，把母音的位置擴大拉長，待等到行腔完畢以後，再還原唱詞的本意。例如：在“甘露寺”一戲裡孫尚香所唱的<西皮慢板>昔日裡梁鴻配孟光的光字，光字的拼寫是這樣子的，Guang， G 是子音， u 是母音，而 ang 是複母音加鼻音，演唱者正確的唱法應該是要把 u 和 a的母音作為行腔發聲的表現手段。在其它的戲裡像：生行、淨行等也有許多這樣的例子，讀者朋友們不妨留心嘗試一下。

（三）子音與母音喊嗓練習

請大家在喊嗓子時可將母音和子音加以變化練習，在練習時不斷的變化口型，還要將氣流由大到小再由小到大沖擊聲帶和共鳴。

1.一個母音結合一個子音成為 (a) + (n) = (an)

2.一個母音結合另一個母音 (a) + (i) = (ai). (u) + (o) = (uo)。子音的發聲大都在唇、齒、舌上，發唇音的有：b、p、m、f；發齒音則：tz、ts、s；發舌尖音則有：zh、ch、sh、r、d、t、n、l 不斷練習，天長日久就會使大家得心應手的演唱。

（四）十三轍口的運用

京劇裡十三轍口的巧妙使用對於一個演唱者來說也是一個不可缺少的課題。十三轍口就是把每句唱詞的最後一個字像做詩詞一樣合轍押韻。它們有：中東轍、一七轍、言前轍、灰堆轍、由求轍、人辰轍、發花轍、遙條轍、懷來轍、梭波轍、乜斜轍、菇蘇轍、江陽轍共有十三個轍口。（簡單記憶方法：東西南北走，人家好派車，接姑娘）。十三轍口的巧妙運用方法就是要把較難發聲的子音借用於比較容易發出聲音的虛字母音來演唱。舉例來說："隔葉黃鸝空好音"

的音字是人辰轍，如果把這 "音" 字作為拖高腔來唱，應該把音字後邊加一虛字變成十三轍的發花轍來唱 "音啊" 這樣一來加上虛字 "啊" 不僅可以把開口呼的發花轍巧妙運用在人辰轍裡，而且還可以把拖高腔的行腔借助於母音更容易發聲。 這種轍口變化使用其實已在各個流派的唱法中廣泛流傳，只要大家稍微注意就會學習到了。

（五）什麼是字頭、字腹、字尾

　　掌握了發聲的聲母和韻母（子音和母音），還有一節至關重要的課題不容忽視，那就是字頭、字腹、字尾之間也會發生很大的問題。例如： "劉" （Liu）這裡的 "字頭" 是（L）字腹（i）字尾（u）如果演唱者沒有把 "字尾" 的 （u）唱成歸字，那麼觀眾聽起來就成了 "李" ，再比方說： "言" （Yan）字，如果演唱者沒有把 "字頭" 唱好就變成了 "安" （An），還有 "廣" （Guang）字的 "字腹" （u）沒有發出聲音則成為 "剛" （Gang）字，由此可見頭、腹、尾歸字的發聲是多麼重要。此外也有些唱詞是沒有 "字腹" 的（介母），比如：大（da）、發（fa）等，這些沒有介母的唱詞在發聲時也應該留心注意。

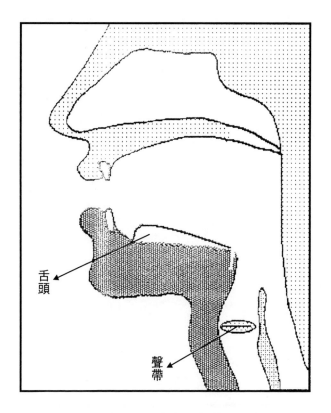

舌頭型狀變化：發花、言前、懷來

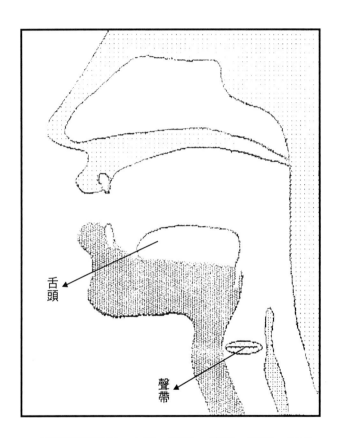

舌頭

聲帶

舌頭型狀變化：中東、江陽、姑蘇、遙條、由求

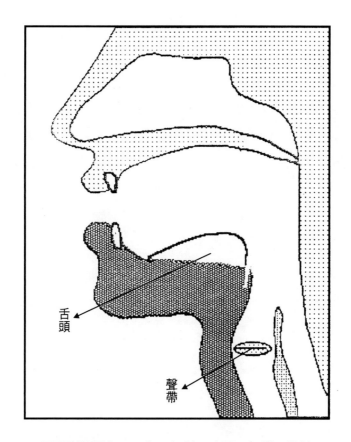

舌頭型狀變化：一七、乜科、人辰、灰堆、梭波

　　京劇裡有一行話叫"字正腔圓"，怎樣掌握一個字發聲清楚、準確，唱者要懂得字頭，字腹，字尾和四聲的關聯。倘若是傳統戲，觀眾們都知道唱詞還聽得懂，可是新編的現代戲，觀眾就非得看字幕了。這樣一來，不僅讓觀眾看不到演員在舞台上的精湛表演，也會讓觀眾分心去猜想唱詞的意思。因此既影響了演出的效果，也破壞了全劇的品質。為了唱好韻味，把字唱準，我將"字頭"、"字腹"、"字尾"的發聲過程大膽的做以下介紹：

時間過程 以四分之四為準	字頭	字腹	字尾	歸字完成
JIA	五分之二	五分之一	五分之二	家
GUANG	五分之一	五分之一	五分之三	光
QUAN	五分之一	五分之三	五分之一	圈

　　上圖中筆者僅僅把平時的講話時間表做比喻，倘若在行腔上，那麼就必須根據曲譜的要求，把字頭、字腹、字尾加以分別出長短的時間表重新組合。讀者朋友們也可以把其它唱詞依照上列方式加以練習。

第六章　氣息的控制力

　　著名的聲樂家卡羅素說過："一位歌唱者是否能踏上成功之路，端看他對呼吸器官的操縱與運用是否建立了強固的基礎"用氣練氣和控制呼吸技巧，對演唱者來講是非常之重要的。尤其是對戲曲演員不僅要俱備在歌唱時有良好的發聲方法。在舞蹈及武打後即刻開喉高聲唱出，試問若不能掌握好氣息的控制力，又怎能讓觀眾大飽耳福呢？

　　為了練氣用氣和控制氣息，首先讓我們了解一下人體的呼吸動作的基本概念。一談到氣，大家一定想到的是肺部，其實從醫學上來講，肺本身是沒有輸出空氣的功能，肺是上尖下大，它必須借助"橫隔膜"和肋間肌肉群運動及其它肌肉群的輔助使胸腔容積擴大。肺也跟著擴大而吸入空氣。練習氣的功力要有正確的方法，因為聲帶是被動的，它所發出聲音的大小，強弱是靠氣的控制。比如：一面掛在牆上的鼓（比作聲帶），當我們用力敲打時，則鼓聲變強，若輕輕敲打則變弱，再比如：騎腳踏車（即自行車）或

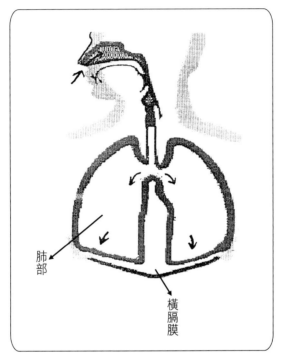

左右肺部狀態

者游泳全是靠內在的氣息控制才得以平衡。下面為大
家介紹幾種練氣的方法：

　　第一種：演唱者可以把一張小紙條放在牆上先用力吹，當你的氣沖可以把紙釘在牆上時，馬上試著把氣平衡下來，而且小紙條仍然釘留在牆上。

見圖－吹紙練習

　　第二種：用嘴含住一個小管子，頭抬起，然後再拿一個似乒乓球輕的小球，放在管頭用力吹，待小球吹起來時，也試著讓小球一直空中飛舞。

見圖－吹球練習

【圖1】　　　　　　　　【圖2】

　　第三種：是腹，胸式呼吸法，演唱者吸氣時腹部縮小待等腹部明顯縮小後，雙肩部向上抬起，呼氣時腹部再脹大凸出，然後是吸氣時腹部膨脹，呼氣時腹部收縮凹下這樣雙向練習二十分鐘至三十分鐘。

　　第四種：推牆練習氣，推牆動作很簡單，雙腳一前一後，推牆時身體稍下蹲，雙膝亦稍微彎曲，在用力推的一剎那，收小腹，中丹田下沉，腰幹向前拉與丹田形成夾擊之態勢。如果自已感覺到已經掌握這個動作的技巧，那麼在以後的練習中，將雙手离開墙壁，做一虛擬式推墙動作，并將思想意識貫徹全身練習發聲，以便達到更高的境界。

<div align="center">見圖－推墙動作</div>

【圖1】　　　　　　　　【圖2】

【圖3】

　　這種練法，並不是想把牆推倒，是讓體內的氣力全部透出來了，在推牆的同一時可以結合子音 "m" 放鬆喉頭，發 "嘿" 的時候聲音提高，臉部朝下。

　　第五種：雙肩放鬆練習，雙手提重物練習方法是為放鬆肩膀，一般不要太重的東西，用教室裡的椅子就可以了（可根據自己的能量拿適合自己的東西），提椅子時一定要收縮下丹田、漲胸、垂肩、提高聲腔喊嗓子。

見圖－提椅練習

【圖1】

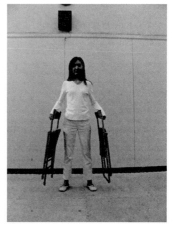

【圖2】

【圖3】

　　第六種：上三角區練習（額竇，左右蝶竇），前
額頂牆（若在公園練習時，也可以拿樹桿做代替），
雙腳根抬起是歌王卡羅素練習頭腔的一種方法，在練
習時儘量放鬆身體，用比較高的調門讓聲音由前額三
角區發出（三角區是左右蝶竇孔和額竇孔），因為身
體是向前斜傾，故前額的感覺一定很明顯，很容易掌
握拉到高位置發音的感覺，更促使聲音靠前發出。

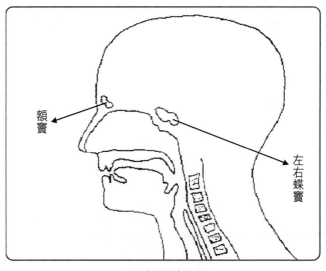

上三角區域位置

見圖－頂樹

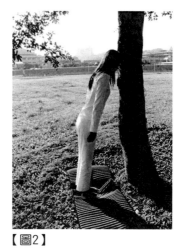

【圖1】　　　　　　　　　　【圖2】

【圖3】

　　第七種：拖長氣練習，最後一項練習是鶴翔樁氣功，大家可以試一試練習身體站立，雙腳與肩同寬，雙手抬起放置於胸前，大約一尺距離，雙腳趾稍微用力抓地，舌尖輕輕碰觸下齒根，吸氣入下丹田（肚臍眼下三指）至七分時，提肛（縮收肛門，撩起眉心上丹田）再吸氣至十分滿時，吞口水，吞口水時要使中丹田（兩胸之間）再往前凸出一些，待你感受到氣已拉到上丹田時，再吐氣將十個腳趾放鬆，肛門亦放鬆，舌頭改為吐出口外，氣慢慢吐出，待一個動作結束後，雙手慢慢向上繞至頭後邊，向空中托起再由空中將兩臂分開向下垂直，這一動作要配合氣息練習。也就是雙手托天向上時，是吸氣。雙手由空中向下垂直時，是呼氣。每天早晚練二十次，每次一個整體動作完成後，要大喘氣十次到二十次（即狗喘貓叫道理），喘氣是為了練習橫膈膜的肌肉群。

見圖－馬步練習動作

【圖1】

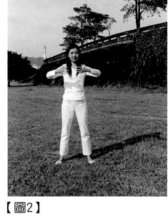

【圖2】

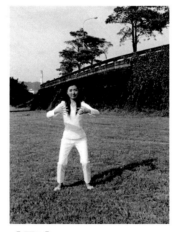

【圖3】

【圖4】

【圖5】

【圖6】

　　對於演唱者還要有一個更重要的過程便是換氣，
理氣，偷氣和運氣的動作之技術。因為當一個戲曲演
員完成複雜的舞蹈動作後，馬上開始演唱，會有上氣
不接下氣的感覺，聲樂稱之為橫氣、憋氣、氣沖等情
況，我給大家介紹幾種科學用氣的方法：

　　第一種：換氣，是當演員在舞台上完成了劇情
所規定的一系列舞蹈動作後要進行開喉高歌時可借用
髯口，雲手等動作，也就是說借助肢體舞蹈動作做深
呼吸，兩肘抬起三至四次，這樣使肺部能快速注入空
氣。舉例：像"扈家莊"一戲中，扈三娘的起霸後開
始唱崑腔，和"盜御馬"竇爾墩走邊後即刻開唱。以
及"挑滑車"裡高寵的三場高難度的走邊動作均可嘗
試。

　　第二種：偷氣，是指唱，唸節奏較快和詞句很
多的情況下演唱，利用字尾的短收快速用鼻子偷氣
（即：暗氣口），舉例：坐宮裡楊四郎和鐵鏡公主的
快板，"賢公主……"，鍘美案中包公的快板，"駙
馬爺近前看……"。

　　第三種：理氣，當演者唱完第一段唱腔後，覺
得氣力不夠時，馬上利用過門的時間，身體在做戲的
情況下，轉身背對觀眾然後快速吐納三至五次，小腹

鼓起然後再深深地吸一大口氣，讓肺部大量吸入空氣
即可再唱。舉例："碰碑"中的楊繼業的反二黃唱段
"嘆楊家秉忠心大宋扶保"、"祭塔"中的白娘子的
反二黃等。

　　第四種：運氣，當唱戲者拖腔六板至十八板所需
要氣時，尤其有些演唱者身體欠佳時，一定要注重西
洋的運氣功力效果，也就是說演唱者在唱拖腔之前，
首先要有思想準備最重要的是別將每句唱腔唱滿，最
好將留有餘地的氣息放在叫好的拖腔上。就如同打拳
一樣先將胳臂彎曲待到將要打出時，才一氣呵成將拳
用力打出，這種練習是：吐氣一次四十秒，然後深呼
吸一次再吸氣四十秒，若能達到這個標準，對拖腔來
說如同"張飛吃豆芽，小菜一盤"了。

第七章　用科學技巧來唱

　　師父們在課堂上常常告訴學生們："你別再叫，你又再瞎喊！"這是提醒學生們發聲不對的意思。可是如何運用科學的技巧來發音呢？師父們并沒有講清楚。畢業後，在工作崗位上，每當自已唱不好戲時，又聽到有些師兄們講："你在唱歌嗎？沒味呀！"一直到現在我才明白什麼是：叫、喊、歌、唱這四個字的意義。我是這樣解讀這四個字的意思："叫"是象動物一吼叫。"喊"沒有用科學的方法大聲地喊（就象吵架一樣）。"歌"你是在唱歌曲，而不是戲曲。"唱"你現在才真的是終於唱戲了，也就是說唱戲要把字唱得準確，而且要讓每個字打入觀眾的耳朵眼裡，把腔調唱得有滋有味，讓你的唱腔帶勁，韻味十足，從而使得每一個觀眾引起共鳴。因此，唱好一齣戲是必須要用科學的發聲技巧來運用。足可見用科學的發聲方法的重要性。

　　從前在演出之時，如果一聽說自己要連續演出三到五場，就非常的緊張，因為發音的不科學，深怕唱

得效果會一場不如一場；儘管自己小心翼翼，多吃水果，多休息，不吃辣椒，不喝酒或任何刺激的食物，仍然會高音唱不上去。就是唱上去，也是聲嘶力竭地，失去了音色之美。但學習了聲樂之後，在發聲的技巧上可以得心應手不說，就連平時的飲食注意事項也可以放鬆了，也不用擔心演出的水準！可見科學發聲方法的重要性，在接下來的文章裡面，我便要向大家介紹一些個人學習的心得，以及多年來應用在舞台上所獲得的經驗方法。

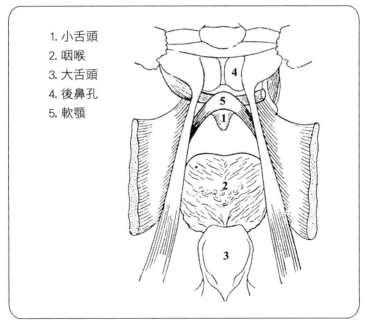

1. 小舌頭
2. 咽喉
3. 大舌頭
4. 後鼻孔
5. 軟顎

發高音區狀態

1.如何唱嘎調？

在唱高音嘎調時，要學會用頭腔共鳴，儘量不用胸腔共鳴，將發聲點放在兩耳之間，頭頂端的百會穴下方；具體而言，就是演唱者要收小腹，低頭，提起小舌（懸雍垂），挑眉心，拉下腮幫子，收緊會陰沆（在陰部和肛門之間的部位），中丹田放鬆，雙肩膀放鬆，上丹田與下丹田逆向互拉（即：上丹田往上撩眉心，下丹田往下拉），然後聲音是從橫隔膜發出氣流，吹擊聲帶，聲音是先由後咽喉壁，經過腦後，再經百會穴下方，由口腔及鼻腔發出，當嘎調唱上去後，中丹田收緊拖住氣流，再慢慢地將頭顱抬起，同時氣流加大（即：由如發動汽車時輕點油門，待車速加快同時再加大油門的原理）。

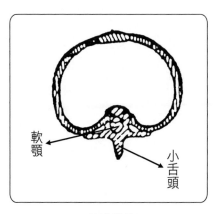

軟顎

小舌頭

平時狀態

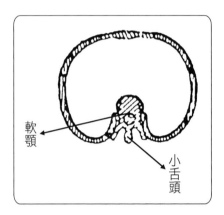

軟顎

小舌頭

吸起來狀態

練習方法

 A. 發音前的準備動作：熱身動作後，練習挑眉心，同時拉下巴，二十次。

 B. 練習收小腹，同時膨脹兩肋，二十次。

 C. 練習用假聲發 "E"、"A" 的音，各十次。

然後練習三項同時一起作，二十次。

 當演唱者發音時，切記喉嚨和下巴要放鬆。演唱者可以用下述方法自行檢驗：

 (1) 在發聲時，把手放在喉嚨的部位，感覺一下肌肉是鬆的或緊的。

 (2) 將下巴左右搖擺，看看是否靈活。

2.如何唱好下列四種節奏的板式？

　　在京劇裡邊有快板，快：需要演員把一個事件一氣呵成地唱完。慢板：需要演員把一句唱詞用幾分鐘唱完，有無板無眼的"散板"：需要演員用"心板"來唱，又有有板無眼的"搖板"需要演員配合鼓佬琴師緊打慢唱的"耍著板"來演唱。

(1)快板：

　　在唱快節奏時，演唱者必須會巧妙的運用氣口，在唱得清，唱得好的前提下，要將字頭、字腹、字尾加以縮短，以便與音樂節奏吻合。演唱者要學會把唱詞和唱詞之間句子借用詞尾拍子的"後半拍"用鼻子或口腔快而短促地吸氣（暗氣口），以補充氣量，可讓演唱者隨時有氣可用。例如：在"四郎探母"中坐宮一折裡，楊延輝與鐵鏡公主的對唱和"斬馬謖"裡諸葛亮的快板以及"鍘美案"一戲裡包公對陳世美唱的快板，均可供讀者參考。

(2)慢板

　　要想唱好慢板一定要使一口氣的運用收放自如，比如"二進宮"裡李豔妃的二黃慢板"自那日"和

"坐宮"裡鐵鏡公主所唱的西皮慢板的"四猜"等。
在此二戲的二黃和西皮的慢板中每句與每句之間的
末尾均有非常長的唱腔,為了唱好這委婉漫長而又
張弛結合的行腔,演唱者首先要注意氣口換氣的地
方,(請參考氣息的控制力章節),其次要學會使用
"吹喇叭"的方法,顧名思義喇叭的形狀是一頭大一
頭小,也就是說當演唱者唱每句行腔時口形要由小變
大,氣流沖擊聲帶,慢慢放出音量從五分力至七八分
力,再沖上十分力度,如此才能使觀眾享受到慢板拖
腔的特色。

(3) 散板

　　無板無眼的散板節奏,在西洋音樂節奏中還尚
未見到,這種節奏只有在中國的文化藝術領域裡孕育
出的京劇戲曲,節奏才會產生。但是要如何把散板唱
好?怎樣把散板唱成有節奏,這就端看演唱者的音律
知識了。筆者認為把散板唱的最有音律節奏的是一代
名淨"裘盛戎"先生。讓我來舉例說明幾個例子:

在"盜馬"一折中

【二黃散板】　喬 - 裝 - 改 - 扮 - 下 - 山 - 崗，

傳統唱法：<u>1　3</u>　2　<u>25</u>　3　<u>323</u>　4　3

　　　　　喬 改 扮　　下　　　山　崗

裘派唱法：3　3　<u>32</u>　3　1.<u>2</u>　3　3

　　　　　喬裝 改　扮　下　山 崗

　　大家可以根據兩種唱法的不同就不難看出節奏的變化，傳統的唱法無論是"二二三"或者"三三四"的唱句都是單擺浮擱使觀眾聽起來有"一道湯"雷同的感覺。而裘派獨特的唱法，在音律上就超越了前人。就拿上面裘派例子來說：他把"喬裝改扮"四個字，從無有節拍唱成四分之一拍的節奏，而後"下山崗"三個字又還原於無板無眼的散板，如此一來既保持了原汁原味的傳統散板，又創新了獨樹一幟的新散板節奏，使觀眾耳目一新。舉一反三，讀者朋友們還可以在<除三害>一戲裡："都道俺葬波濤命喪殘生"的【二黃散板】轉換成【二黃滾板】再轉換成【二黃原板】等唱句中，就可以了解到裘先生對散板的改革，尤其是"白良關"一戲裡全部【二黃散板】的處

理，他所唱的散板的節奏，令人聽起來格外地唯妙唯
肖，毫無單調乏味之感覺。

(4) 搖板

　　搖板是有板無眼的節奏，如何將搖板唱好，行話
說：搖板是緊打慢唱，耍著板唱。筆者認為：傳統搖
板式的唱法較之於西方聲樂的四分之一拍的節奏，的
確有它獨到之處。但是在繼承好傳統京劇的前題下，
同時還要發展京劇藝術與現在社會多元化的快節奏並
駕齊驅，那麼是否將"搖板"大膽的創新加以改革是
至關重要的。著名京劇演唱家張君秋先生與他的琴師
何順信先生在他們的成名作品"望江亭"一戲裡，就
把傳統式的搖板改革成由緊打慢唱的節奏變換成"滾
板"，再轉變為有板有眼的四分之二拍的原板節奏。

　　例如：手稿唱譜

　　搖板：

　　　　　3 (2)　　3 6　　5.0　　3 6　　5 6　　7 0 6
　　　　　每　　　日　　裡　　在　　觀　　中

轉快：1/4

<u>6(7)</u>　<u>5 60</u>　<u>202</u> <u>1.0 (23)</u> <u>7 2</u> <u>6 2</u> <u>7(623)</u> <u>7(27)6</u> |

抄　　寫　　經　卷　為　的　是　　遣　愁

2/4

<u>7.0(6</u> <u>7623)</u> | <u>6(7)67</u> <u>2 3 5(6)</u> | <u>5 6 2 3</u> <u>2 3 2 7</u> |

悶　　　　排　　解　　憂

<u>6 7 6 5(65)6</u> <u>7 6 2 3</u> | <u>5(35)6</u> <u>7 2 5(7)</u> | <u>6 66</u> <u>0 2 3</u> |

　　　　　　煩

<u>4 3 6 6</u> <u>2 7 2 3</u> | <u>5 3 5 6</u>

　　筆者相信如此嘗試的創新，不僅使劇中許多雷同搖板，緊打慢唱的慢節奏，巧妙的轉換成優美動聽、有板有眼的緊打快唱拍子，同時也輔助地使劇情節奏加快，逐漸地進入了高潮，這種深奧音樂旋律節奏的巧妙運用，為我們晚輩開拓出一個新的里程碑。

第八章　用想像力唱出你的聲音

　　看了前幾回章節對人體發聲的技巧和氣功運用的介紹，大家一定知道什麼是支配我們的發聲動力，顧名思義支配我們的發聲動力就是氣息，氣息儲存在我們的何處呢？除了肺部之外，還有橫隔膜、腹部、胸部和大大小小的肌肉群中，主要領導它們運作是靠什麼呢？是心靈上的感應使大腦產生想像力，譬如說吧：一個人要想發出很大的聲音，就要想像到對遠方的呼喚，要想要低聲細語發出聲音，就要想像到對耳邊有人去講話。以想像力去帶動聲音，當然必須要有一個前題，那就是演唱者必須俱備良好的氣息發聲和共鳴的位置，二者合一再加上想像力的配合，才能有效的力能從心、得心應手去演唱出欲想達到的效果。如果沒有用上述所提出的條件，就去用想像力去發聲，除不能達到預定效果外，還會把自己的聲帶損傷。就像沒壓腿就想把腳踢到頭頂的道理是一樣的。接下來向大家介紹幾種練習方法以及個人的臨場經驗。

　　第一種：演唱者倘若想要讓自己的聲音明亮有力，除了運用發聲技巧之外，還要想像金屬撞擊的聲音。譬如：（一）教堂的鐘聲（二）火車的笛聲（三）你如同騎著一匹駿馬在遼闊的草原奔馳，望著無垠的蒼芎，大聲的唱出聲音，在這裡你可以想像聽到你的明亮有力的聲音迴盪在藍天與草原之間。

　　第二種：演唱者想讓自己的聲音渾圓厚實，委婉曲折就要想到烏雲已經悄悄的遮月，天空中下著綿綿的細雨，你如同漫步在深山樹林叢中，雲霧朦朧繚繞。

　　第三種：在國劇的聲腔裡有高音聲腔和嘎調（即音階由1 - i的高八度的音符）之說，演唱者在發出聲音之前一定先讓自己的情感激動，由於心臟頻率加快，全身發熱，如此一來全身上下血液沸騰，迫使聲帶充血，直線膨脹，再配合發聲技巧，用力吞嚥幾口唾液，猛吸一口空氣，收緊肛門，上、中、下三丹田貫通，兩肋鼓起一氣呵成。譬如："四郎探母"裡楊延輝唱的西皮快板"叫小番"和"探皇陵"裡徐延昭唱的二黃原板"見皇陵"以及"鍘美案"裡秦香蓮唱的西皮散板"殺了人的天"等國劇的嘎調唱腔。

　　（特別提醒讀者注意的是，在演出時，一定要能聽到自己的音量大小，以便控制自己的聲音。）

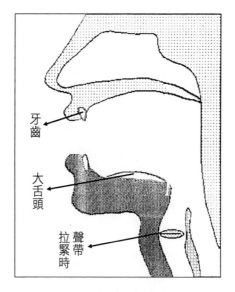

嘎調發音狀態

第四種：在有些戲裡由於劇情的需要，演唱者要唱出悽涼，悲慘和哀傷的唱腔，根據本人的舞台經驗告訴大家你可以先用預先想好的"潛台詞"再借助於"前奏"或"過門"的抒情音樂讓自己感動，便可以傳情帶聲，聲情並茂的將悲腔唱好。例如："鄭成功"一戲裡，楊朝棟被斬首時大段念白，借助於哀傷伴奏使人催淚而下和魏絳唱的"我魏絳"的二黃漢調唱腔，還有（赤桑鎮）這齣戲裡，包公對嫂娘吳妙貞唱的二黃二六中：弟若循私上欺君下壓民敗壞紀鋼，

我難對嫂娘的 "嫂" 字的拖腔等。

綜觀上述所介紹的四種方式，讀者朋友們一定認為在演唱之前，那有那麼多的時間去想像呢？這是不可能的，我告訴大家想像力比起世界任何速度節奏都快。譬如：大家一定認為宇宙飛船最快，其實人類的想像力比起宇宙飛船還要快，就從外太空的行星到地球海洋深處的珊瑚，這一宇宙之間遙遠的流程，即便是光，也要跑上一段時間，但是人類的想像力連半秒鐘都用不到便即可完成。想像力只是一瞬間的事，請讀者自行嘗試。當然了，在開唱前一定也要配合一些熱身運動，方為更佳狀態。

第九章　聲音的顏色

　　音質是講一個人本身天賦的條件，也就是說一個人一生下來就有一副好的聲帶品質。倘若一位京劇演員擁有一副好嗓子，在梨園界裡人們叫他為"祖師爺賞飯吃"，而音色：就是指一個人發出的聲音要能夠優美動聽。顧名思義也就是說一位演唱者在歌唱時，運用自己的氣息的呼吸技巧，將演唱者發出的聲音潤飾出歡快明亮，悲傷委婉的腔調色彩。唐朝詩人白居易曾在他的大作[琵琶行]裡巧妙運用了"風雨"和"玉珠"的想像力，來表達琵琶的大弦與小弦所發出的聲音。借古喻今，為了使讀者朋友們能夠更好而有效地控制自己的聲音，接下來作者本人就大膽地把人類的聲音用顏色來比喻形容，我相信這樣一來，讀者朋友們就能夠比較容易地用自己的想像力，以顏色來形容發出自己的聲音。

　　天地之始，萬物之母，眾所周知宇宙一開始便有了光，而光又造就了不同的顏色，我們形容大自然有赤、橙、黃、綠、青、藍、紫之分。那麼人類的身

體也有喜、怒、哀、樂、驚、恐、憂之說。在人類現實生活中,聲音是根據人們的情緒轉換而出現不同的高、低、寬、窄、剛、柔、陰之聲。其實在現實生活中,人們也經常會用:油腔滑調、粗壯有力、黃色歌曲等,對一個人所發出的聲音進行褒貶。 既然藝術是來源於生活而且又高於生活,那麼我們就應該嘗試一下是否用不同的顏色來形容表達所發出的聲音。

在每齣文戲裡邊生、旦、淨、丑幾乎都有西皮,二黃大段的唱腔,為了讓戲曲觀眾大飽耳福,享受演員優美的唱腔,演唱者要運用自己放、收、輕、重、頓、緩、急的最佳唱功技巧和氣息控制能力去展現一個悲傷的、高亢的、委婉的或者一個冗長的拖腔處理過程。如此這樣才能達到演唱者預期的效果。觸類旁通,如果演唱者再加上內心裡的潛台詞及情緒的轉變,再配合聲音顏色的想像力,我認為這樣才能達到相得益彰最完善的藝術效果。

聲音顏色的流程
白 > 灰 > 黃 > 橙 > 藍 > 紫 > 黑
陰 > 低 > 柔 > 窄 > 寬 > 高 > 強

在戲曲舞台上除了唱腔表現之外，在聲音的展現上還有唸白、哭聲和笑聲，演唱者根據劇情所需要，時而憤怒高喊、憂鬱寡歡，時而喜悅熱情、豪邁博愛。以此類推，凡是需要由聲音來表現的時候，都可以用顏色的想像區分來代替。

聲音顏色的區別
白　色：代表純潔，天真
灰　色：代表失望，暗淡
黃　色：代表曖昧，風流
橙　色：代表嫉妒，猜疑
綠　色：代表豪邁，開朗
藍　色：代表憂鬱，寡歡
紫　色：代表善變，博愛
紅　色：代表喜悅，熱情
黑　色：代表正直，粗鄙

萬物生長靠太陽，由於宇宙造就了金、木、水、火、土、風、雨、雷、電、霧。而在人類的生活中又離不開這些產物，因此星象學家把人類的生辰與這些宇宙元素結合起密切的關係：

火象星座：獅子座，牡羊座，射手座
風象星座：雙子座，天枰座，水瓶座
水象星座：天蠍座，巨蟹座，雙魚座
土象星座：魔羯座，處女座，金牛座

　　既然星象學家如此合情合理地把人類的生辰與星座密切歸類結合，那麼筆者也嘗試地把這些星座以顏色歸類形容。

火象星座： 1. 性格：陽剛 - 勇敢 - 豪爽 - 熱情
　　　　　　2. 顏色：黑色 - 紅色

水象星座： 1. 性格：風流 - 多情 - 博愛
　　　　　　2. 顏色：黃色 - 橙色 - 紫色

土象星座： 1. 性格：天真 - 純潔 - 傻氣
　　　　　　2. 顏色：灰色 - 白色

風象星座： 1. 性格：失望 - 靈活 - 矯詰
　　　　　　2. 顏色：綠色 - 藍色

　　筆者大膽地把人物的性格與星座和顏色形容歸類，還望讀者細細品味，您可在演出中，試著把不同的顏色想像代表您的不同的聲音唱出，在不斷地舞台的實踐中發揮您的想像空間去揣摩塑造劇中角色。

第十章 「祖師爺賞飯」只說對一半

有一條好嗓子的確是祖師爺賞飯（西方叫 "天才" 或 "上帝的寵兒"）。但是，有條好聲帶不僅需要要科學的唱法，還必須勤學苦練。在科班也好或者在劇校也好，由於校方領導嚴格的管教，學生們可以有正常的學習生活，可是一出科或一畢業，就只靠自覺自悟了。有些演員們在學校學習時，雖然奠定了良好的基礎，嗓子也倒倉過了，可是一參加工作沒幾年，嗓子沒立音，高調門也唱不上去，為了面子常常便給自己找藉口，比如說：自己感冒了或者沒睡好覺等，不一而足。

根據醫學驗證其實人們的聲帶倒倉年齡在十二到十七歲之間，這五年當中人的聲帶在生理上的發育時會長厚、長寬、長長，而在四十五至五十五歲之間，因為生理上由壯年逐漸地走向晚年的時期，聲帶也會變粗變寬，變得沒有彈力。因此平時就應該小心保護聲帶，除了以科學方法來運用聲帶發聲還必須業精於勤的練功吊嗓，這樣一來才能有效地把戲唱好。

　　作為一個京劇演員必須經過人生兩處轉折點，第一個轉折點為倒倉階段，由少年時代轉為青年，這個階段也正是在劇校作科的時候，學生一方面要面對生理的發育，另一方面還要拿頂下腰打把子，去完成複雜又俱有高難度的動作，即便有時在睡眠不足甚至聲帶出現小結水腫的情況下，仍然要大聲的喊嗓和吊嗓子，甚至還要必須完成演出任務。所以作科的學生畢業後有條好嗓子的微乎其微。（見證：票友出來的好嗓子比專業演員多的原因是他們在倒倉階段沒有作過科，從而聲帶也就沒有受到耗損）。筆者建議戲曲學校在招生時是否考慮學習文戲學生的年齡？

　　第二個轉折點就是由中年轉為晚年，也就是四十五到五十五歲的 "塌中階段"，戲曲演員從劇校畢業後走向社會，參與繁重的演出工作還要成家立業，必要時仍需交際應酬，一旦吃喝玩樂上了癮，荒廢了練功吊嗓，再加上 "塌中" 的生理因素，造成身體健康狀況不良，使得唱戲的水準下降。這些情形都是要靠演員們平時愛護自己及保護自己，以杜絕發生的問題。接下來筆者提出一些經驗以供讀者作為參考。

（一）累不得

累不得是指演員平時不宜過多的社交應酬，當在緊張而又如火如荼排戲的時候，要保持充足的睡眠，在身體感覺良好的狀況下再進行滿弓滿調排練。如果給學生上課時或與別人談話時，儘量用丹田氣加以共鳴講話，避免聲帶的反覆磨擦和嚴重的耗損。

（二）辣不得

大家知道京劇演員是吃開口飯的，顧名思意也就是說靠嗓子吃飯，如果聲帶壞了又不能治好，那麼一生的志願皆化為泡影，所以在飲食方面要特別注意。比如，老生常談的那句話：戒煙、戒酒、大蒜、辣椒、肥肉和油炸的食物。這些食物如果平時不注意而多食多飲，可能還不覺得對聲帶有何影響，可是天長日久慢慢積累下來的病因就會導致破壞聲帶的發聲。根據本人的經驗，多吃蔬菜水果、鮮魚、羊肉，尤其是在演出前的前一天晚上，吃一些柳橙、水梨或葡萄，那麼在第二天公演的時候，您會發現喉嚨裡痰少，濕潤而更能發出您所想要的聲音。

（三）過不得

　　過不得是指凡事要有恰到好處的節制，當有人喜愛飲酒時要適可而止，要品酒而不是酗酒，像辣椒、大蒜、肥肉及油炸食品也應該淺嚐即止。還包括賭博、情色皆應有節制的接觸娛樂。

（四）氣不得

　　戲班有一句俗話"唱好了是戲飯，唱不好是氣飯"，如果唱戲前讓人生氣，那麼就會使人濁氣上升、清氣下降、橫氣貫生，在發聲的時候會產生憋氣、漏氣、氣弱唱不好戲。因此在演出前除了保持充足的睡眠，有質量的飲食外，還要不生氣、不嘔氣、不悶氣、不鬥氣、保持愉快的心情，去包容別人的不當之舉。

　　綜觀以上所述，如果您能在不生氣的情況下去唱戲，那麼您的觀眾就能乘興而來滿意而去使您唱好這齣戲。

第十一章　流派的成功之路

　　在這本書的最後一章裡，我想為一些追求成名而還沒有尋覓到一條成功之路的京劇演員們，抖膽而又冒昧地介紹一些流派成功之捷徑。

　　常言說得好："唱不唱幾分像"，作為一個書法家也好或者畫家也好，他們成功的開始在於臨摹和摹枋，當他們的作品摹枋到某一名家的程度，就會引起社會大眾的注目，從而使他們邁向成功之路。有了成功的基楚條件，才能有效地創造出自已的作品。

　　就拿自已從戲曲學院學戲時，而後在中國京劇院工作和在德國學習演出歌劇，以及在台灣國光國劇團搭班演出的切身經驗而言，大家都在討論怎樣對京劇的改革發展，如何使得京劇多元化的問題。而忽略了做為一個京劇演員應該去要做的本質工作"學好戲、唱好戲"。記得二十多年前，我在戲曲學院學戲時，我們就開始討論著京劇的改革發展，後來在中國京劇院工作也是討論著如何將京劇三并舉（傳統戲、新編歷史戲、現代戲）花費了許多的寶貴時間，卻忽略了

平時的吊嗓練功。可是當我在德國弘揚京劇時，德國觀眾要看的是原汁原味的京劇藝術。每當我和一些教授、博士等俱有高水準的人們，包括還有一些街頭藝術家談論起 Chinesische Oper 大家想知道的、看到的是俱有原汁原味傳統的京劇藝術（讓他們最討厭的就是京劇表演加上話劇表演，京劇音樂伴奏加上西洋樂器）。

　　至今來到台灣搭班演戲，為了確保票房上座率，劇團的領導方向都是在以新編歷史戲和現代戲為主，基本上忽略了以傳統戲為主的原則，當然了，沒有過硬的高調門唱功技巧、沒有扎實的腿功、靠功和把子功，加上再沒有摹枋各流派的風韻，何談票房的賣座率。根據本人的切身經驗，認為有關於京劇藝術的改革發展、京劇的多元化并舉，是戲曲教育工作者以及與戲劇改革工作相關人員的事。做為一個京劇演員就是要"學好戲、唱好戲、摹枋好戲"。

　　我是唱花臉的，所以先介紹近代二位京劇界的天王巨星：裘盛戎先生和袁世海先生的成功之路。裘派藝術是大家所喜愛的，我在戲校時，常聽孫盛文老師談起裘派藝術的淵源：裘先生在一出科班後，每次演出時，都在海報上貼出"裘門本派"的招牌，他的

父親裘桂仙，早期拜在人稱何九爺的何桂山的門下。
（裘桂仙嗓音高亢渾厚，是當時的一代名淨，後來因
為嗓音受損，而退居舞台為其師操琴）。裘盛戎先生
除了在富連城向孫盛文老師學戲外，并且在家里還受
到其父的指點薰陶，他在唱、做、表演上基本都在摹
枋其父親的表演風格，至使他在當時被社會大眾認同
而走紅。有了這樣的基楚，裘先生在以後的演出中，
無論是在唱腔上或臉譜上以及服裝動作上完全追求自
已的風格，以至成為今天的裘派。

再談袁派成功之路，大家都知道袁世海先生是拜
在師爺赫壽臣的門下，據袁先生所說他學花臉還是由
蕭長華先生提議，從老生改唱花臉的。袁先生剛出科
後，因為是按照科班所教的路子演戲，并沒有象裘盛
戎先生那樣走紅，後來拜了赫壽臣師爺，因為摹枋赫
派太象了，得到了社會大眾的認同，從而大紅大紫。
再繼承赫派的基楚之上，袁先生創造了今天的袁派。

再看馬連良、楊寶森、李少春、高慶奎、言菊
朋、奚嘯伯等在學習繼承了余叔岩這一流派的基楚
上，而後又創立獨樹一幟的各自流派。

還有程硯秋、尚小雲、荀慧生以及四小名旦也都
是學習了梅派而後創立各自的流派。

　　綜上所述，我真心地告勸為了弘揚京劇還堅持守職在自己的工作崗位上，又想成名的演員們，一定要根據自己的條件，甄選出符合自己的流派，去學習、去摹枋。在得到社會大眾的認同前提下，才能有條件的去發展、去創新。這也是近些年中國戲曲學院所舉辦的研究班，而培養了各種流派人才輩出的驗證。

結束語

　　歷經近三年的時間，忙中抽閒終於寫完了這本書。不知讀者朋友們觀後如何？筆者不論這本書成功或者是不成功，主要目的在 "作者的話" 已經說明。其次我也是想要答謝周邊愛護和關心我的恩人。

　　我在臺灣與京劇 "結婚" 已八年了，為了來臺灣唱戲，我不惜賣掉在德國的 "武館" ，辭去 "Komisch Theater" 歌劇院的工作。記得來臺前我德國的女友 Maria Böck 留下眼淚又生氣地說：京劇對你太重要了，你愛京劇就和京劇 "結婚" 吧！我寫這本書也算不枉費自己對當時離開德國的決心吧！

　　為了這本書問世，我首先要感謝前行政院郝院長伯村先生，我和他在德國 "Götingen" 相識，是他觀看了我在德國帶領德國人演京劇，才引薦我來臺。第二位是師兄李寶春先生，由於和他攜手同台合作演出，便使我在臺灣奠定了基礎。第三位是朱姐婉清董事長，我視她為 "知遇恩人" ，是她介紹我來參加 "國光" 工作，也是她鼓勵我寫這本書。第四位是黃

龍公司的黃大小姐燕平女士（黃任中姐姐），是她經常勸導我為京劇多做一些貢獻。第五位是"弘揚京劇坊"的劉社長，是她無私地幫助我才寫完這本書。最後一位是簡董事長志信先生，人稱"簡公"，我稱他為"伯樂"，是"伯樂"多次提拔建議，我才能在臺灣展露頭角，也是"伯樂"在我遇到困難和問題時，他都像是我的"社教老師"。

如果這本書能夠給讀者朋友或多或少地帶來一些啟發和幫助，那麼讓我們一起來謝謝這些對筆者有恩的好朋友們，再一次敬請您批評指正。

劉唐之臉譜造型

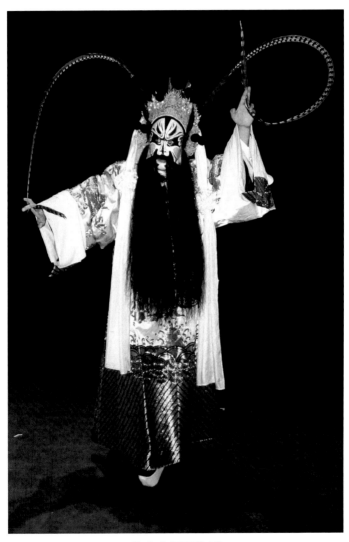

牛皋之舞蹈造型

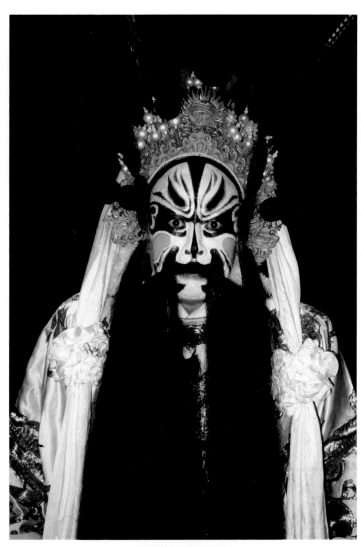

牛皋之扮相造型

竇爾墩之扮相造型

房玄齡之臉譜造型

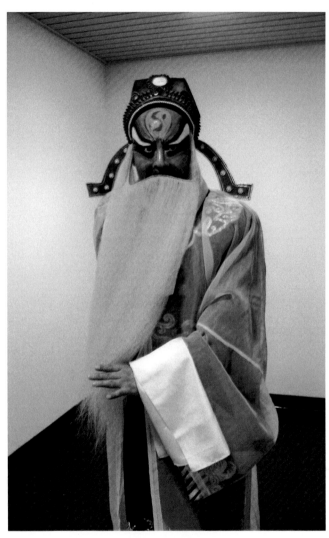

房玄齡之動作造型

張飛之臉譜造型

兀朮之臉譜造型

關公之動作造型

魏絳之扮相造型

魯智深之扮相造型

徐延昭之扮相造型

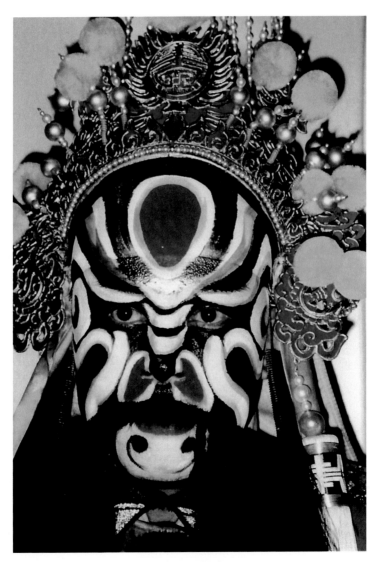

五殿閻君之臉譜造型

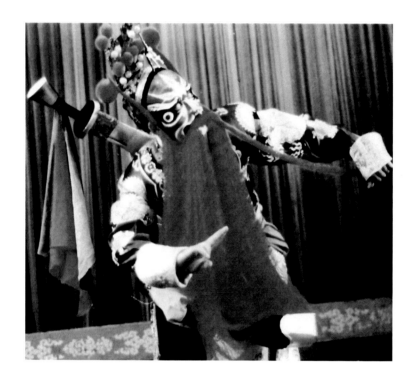

竇爾墩之舞蹈造型

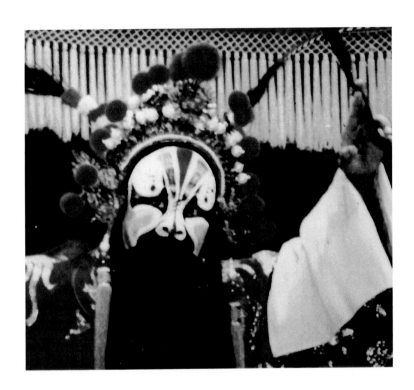

屠岸賈之亮相造型

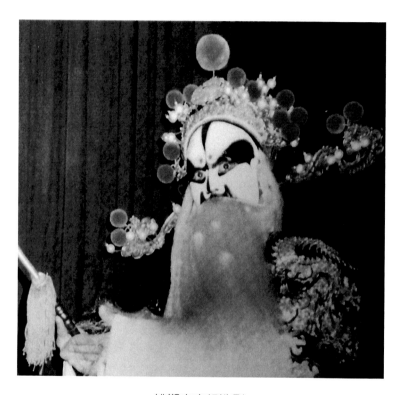

姚期之亮相造型

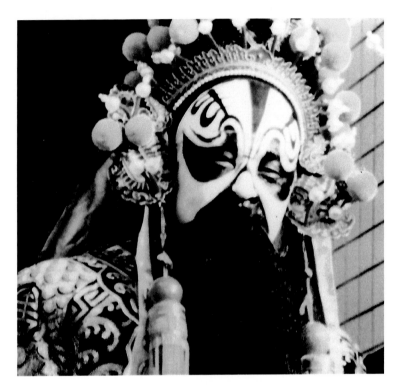

項羽之扮相造型

國家圖書館出版品預行編目

怎樣唱好戲 / 劉琢瑜著. -- 一版
臺北市：秀威資訊科技， 2004 [民 93]
　面；　　公分. --　參考書目：面
ISBN 978-986-7614-30-8（平裝）
1.國劇

982.1　　　　　　　　　　　　　93011018

美學藝術類　PH0001

怎樣唱好戲

作　　者 / 劉琢瑜
發 行 人 / 宋政坤
執行編輯 / 魏良珍
圖文排版 / 張慧雯
封面設計 / 莊芯媚
數位轉譯 / 徐真玉　沈裕閔
圖書銷售 / 林怡君
網路服務 / 徐國晉
出版印製 / 秀威資訊科技股份有限公司
　　　　　台北市內湖區瑞光路 583 巷 25 號 1 樓
　　　　　電話：02-2657-9211　　　傳真：02-2657-9106
　　　　　E-mail：service@showwe.com.tw
經 銷 商 / 紅螞蟻圖書有限公司
　　　　　台北市內湖區舊宗路二段 121 巷 28、32 號 4 樓
　　　　　電話：02-2795-3656　　　傳真：02-2795-4100
　　　　　http://www.e-redant.com

2006 年 7 月 BOD 再刷
定價：170 元

讀 者 回 函 卡

感謝您購買本書，為提升服務品質，煩請填寫以下問卷，收到您的寶貴意見後，我們會仔細收藏記錄並回贈紀念品，謝謝！

1.您購買的書名：＿＿＿＿＿＿＿＿＿＿＿＿＿＿＿＿＿

2.您從何得知本書的消息？

　　□網路書店　□部落格　□資料庫搜尋　□書訊　□電子報　□書店

　　□平面媒體　□ 朋友推薦　□網站推薦 □其他＿＿＿＿＿＿

3.您對本書的評價：(請填代號　1.非常滿意 2.滿意 3.尚可 4.再改進)

　　封面設計＿＿　版面編排＿＿　內容＿＿　文/譯筆＿＿　價格＿＿

4.讀完書後您覺得：

　　□很有收獲　□有收獲　□收獲不多　□沒收獲

5.您會推薦本書給朋友嗎？

　　□會　□不會，為什麼？＿＿＿＿＿＿＿＿＿＿＿＿＿＿＿

6.其他寶貴的意見：＿＿＿＿＿＿＿＿＿＿＿＿＿＿＿＿

＿＿＿＿＿＿＿＿＿＿＿＿＿＿＿＿＿＿＿＿＿＿＿＿＿

＿＿＿＿＿＿＿＿＿＿＿＿＿＿＿＿＿＿＿＿＿＿＿＿＿

＿＿＿＿＿＿＿＿＿＿＿＿＿＿＿＿＿＿＿＿＿＿＿＿＿

讀者基本資料

姓名：＿＿＿＿＿＿＿＿＿　年齡：＿＿＿　性別：□女 □男

聯絡電話：＿＿＿＿＿＿＿　E-mail：＿＿＿＿＿＿＿＿

地址：＿＿＿＿＿＿＿＿＿＿＿＿＿＿＿＿＿＿＿＿＿＿

學歷：□高中(含)以下　　□高中　□專科學校　□大學

　　　□研究所(含)以上 □其他＿＿＿＿＿＿＿

職業：□製造業 □金融業 □資訊業 □軍警 □傳播業 □自由業

　　　□服務業 □公務員 □教職　□學生 □其他＿＿＿＿＿

To：114

台北市內湖區瑞光路 583 巷 25 號 1 樓

秀威資訊科技股份有限公司　　　收

寄件人姓名：

寄件人地址：□□□

- -

(請沿線對摺寄回,謝謝!)

秀威與 BOD

BOD（Books On Demand）是數位出版的大趨勢，秀威資訊率先運用 POD 數位印刷設備來生產書籍，並提供作者全程數位出版服務，致使書籍產銷零庫存，知識傳承不絕版，目前已開闢以下書系：

一、BOD 學術著作—專業論述的閱讀延伸
二、BOD 個人著作—分享生命的心路歷程
三、BOD 旅遊著作—個人深度旅遊文學創作
四、BOD 大陸學者—大陸專業學者學術出版
五、POD 獨家經銷—數位產製的代發行書籍

BOD 秀威網路書店：www.showwe.com.tw
政府出版品網路書店：www.govbooks.com.tw

永不絕版的故事・自己寫・永不休止的音符・自己唱